钦定三希堂法帖（十五）

米芾《始兴公帖》《李太师帖》《张季明帖》《真酥帖》《天马赋》《面谕帖》《致伯修老兄尺牍》

《晋纸帖》《适意帖》《贺铸帖》《丹阳帖》《业镜帖》《惠柑帖》《戏成诗帖》《捕蝗帖》

《临王羲之此月帖》《通判帖》《跋头陁寺碑》《衰老帖》

陆有珠 主编

广西美术出版社

前　言

　　《三希堂法帖》，全称为《御刻三希堂石渠宝笈法帖》，又称为《钦定三希堂法帖》，正集 32 册 236 篇，是清乾隆十二年（1747 年）由宫廷编刻的一部大型丛帖。

　　乾隆十二年梁诗正等奉敕编次内府所藏魏晋南北朝至明代共 135 位书法家（含无名氏）的墨迹进行勾摹镌刻，选材极精，共收 340 余件楷、行、草书作品，另有题跋 200 多件、印章 1600 多方，共 9 万多字。其所收作品均按历史顺序编排，几乎囊括了当时清廷所能收集到的所有历代名家的法书墨迹精品。因帖中收有被乾隆帝视为稀世墨宝的三件东晋书迹，即王羲之的《快雪时晴帖》、王珣的《伯远帖》和王献之的《中秋帖》，而珍藏这三件稀世珍宝的地方又被称为三希堂，故法帖取名《三希堂法帖》。法帖完成之后，仅精拓数十本赐与宠臣。

　　乾隆二十年（1755 年），蒋溥、汪由敦、嵇璜等奉敕编次《御题三希堂续刻法帖》，又名《墨轩堂法帖》，续集 4 册。正、续集合起来共有 36 册。乾隆帝于正集和续集都作了序言。至此，《三希堂法帖》始成完璧。至清代末年，其传始广。法帖原刻石嵌于北京北海公园阅古楼墙间。《三希堂法帖》规模之大，收罗之广，镌刻拓工之精，以往官私刻帖鲜与伦比。其书法艺术价值极高，代表着我国书法艺术的最高境界，是中国古典书法艺术殿堂中的一笔巨大财富。

　　此次我们隆重推出法帖 36 册完整版，选用文盛书局清末民初的精美拓本并参考其他优质版本，用高科技手段放大仿真影印，并注以释文，方便阅读与欣赏。整套《三希堂法帖》典雅厚重，展现了古代书法碑帖的神韵，再现了皇家御造气度，为书法爱好者提供了研究、鉴赏、临摹的极佳范本，更具有典藏的意义和价值。

御刻三希堂石渠寶笈法帖　第十五册

宋米芾書

余始興公故為僚官傑與

卅海為代雅以文藝同好其

相得於其別也故以祕玩贈之

釋 文

御刻三希堂石渠宝笈
法帖第十五册

宋米芾书

米芾《始兴公帖》

余始兴公故为僚官仆
与
叔晦为代雅以文艺同
好甚
相得于其别也故以秘
玩赠之

题以示两姓之子孙异
日相值者
襄阳米黻元章记
叔晦之子道奴德奴庆
奴
仆之子鰲儿洞阳三雄
李太师收晋贤十四

释文

题以示两姓之子孙异
日相值者
襄阳米黻元章记
叔晦之子道奴德奴庆
奴
仆之子鰲儿洞阳三雄
米芾《李太师帖》
李太师收晋贤十四

4

帖武帝王戎書若
篆榴謝安格在
子敬上真宜批帖

释 文

帖武帝王戎书若
篆榴（镏）谢安格在
子敬上真宜批帖

5

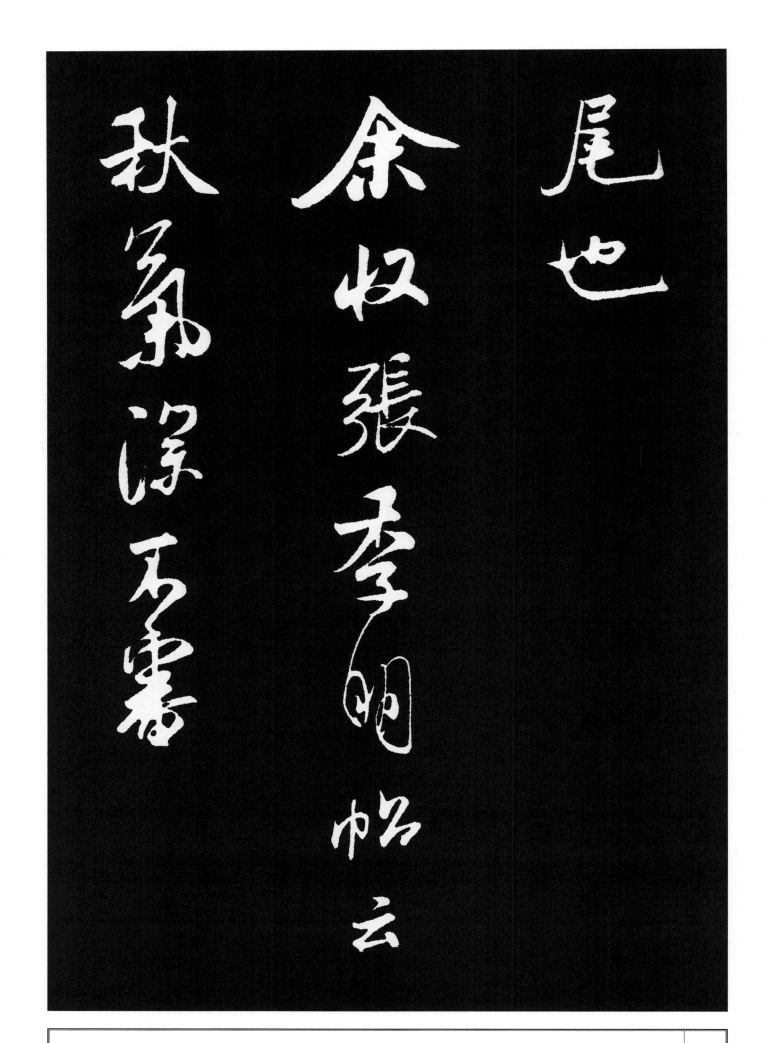

尾也
米芾《张季明帖》
余收张季明帖云
秋气深不审

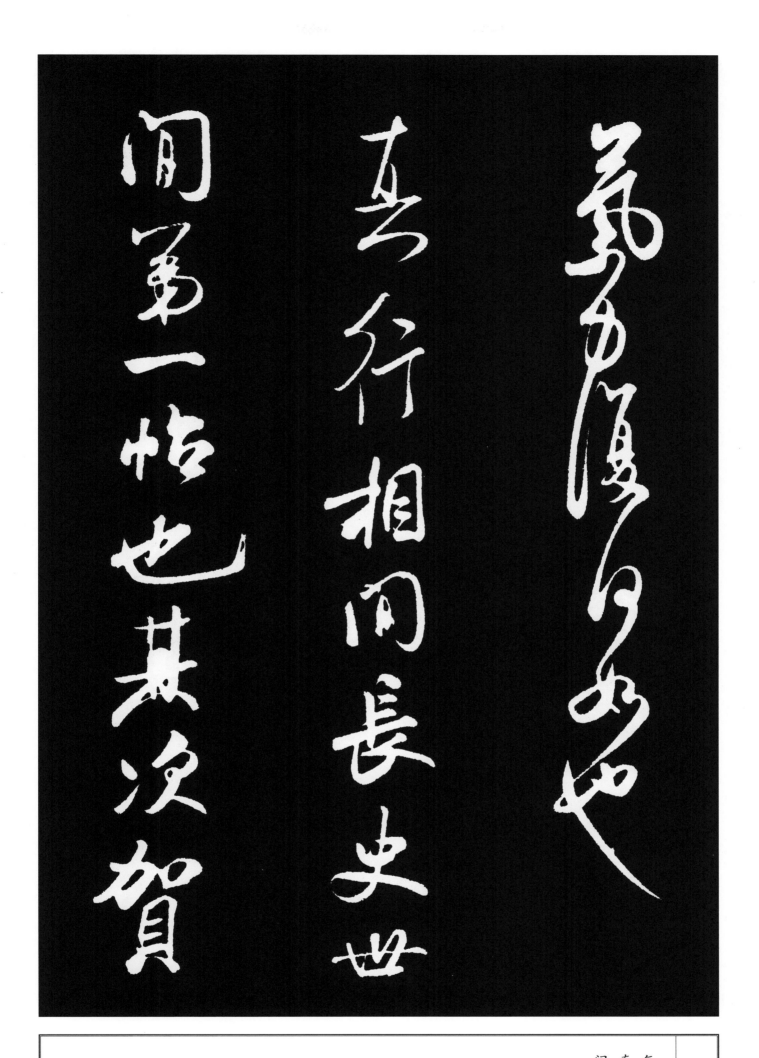

释 文

气力复何如也
真行相间长史世
间第一帖也其次
贺

八帖余非合书

真膢一斤少将微意

砭莹此之束实去又一兵

释文

八帖余非合书
米芾《真酥帖》
真酥一斤少将微意
欲置些果实去又一兵

陆行难将都门有

干示下酥是胡西辅

所送芾皇恐顿首

虞老可喜必相从欢

释　文

陆行难将都门有
干示下酥是胡西辅
所送芾皇恐顿首
虞老可喜必相从欢

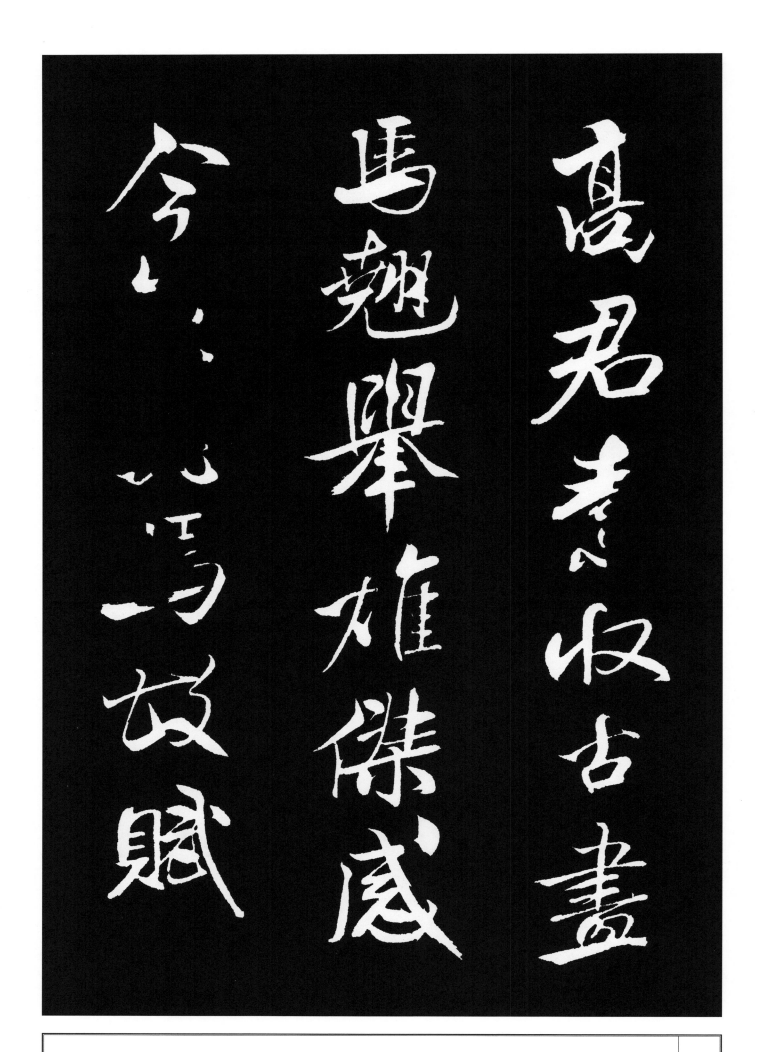

米芾《天马赋》

高君素收古画
马翘举雄杰感
今□□马故赋

释 文

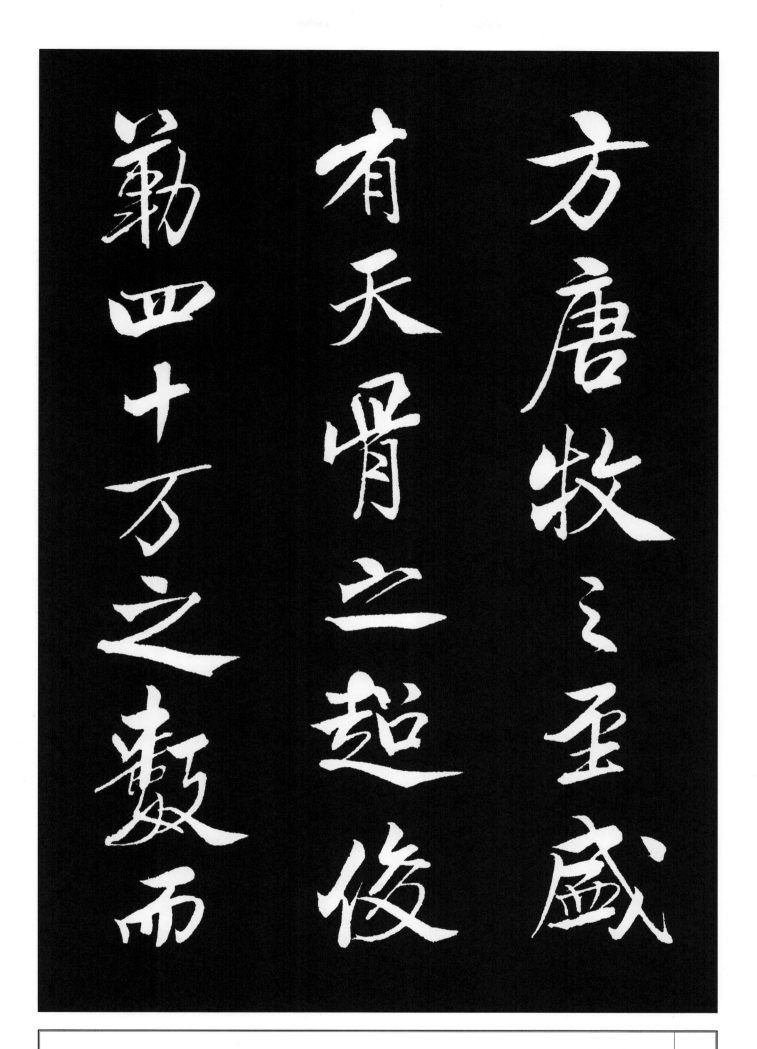

11

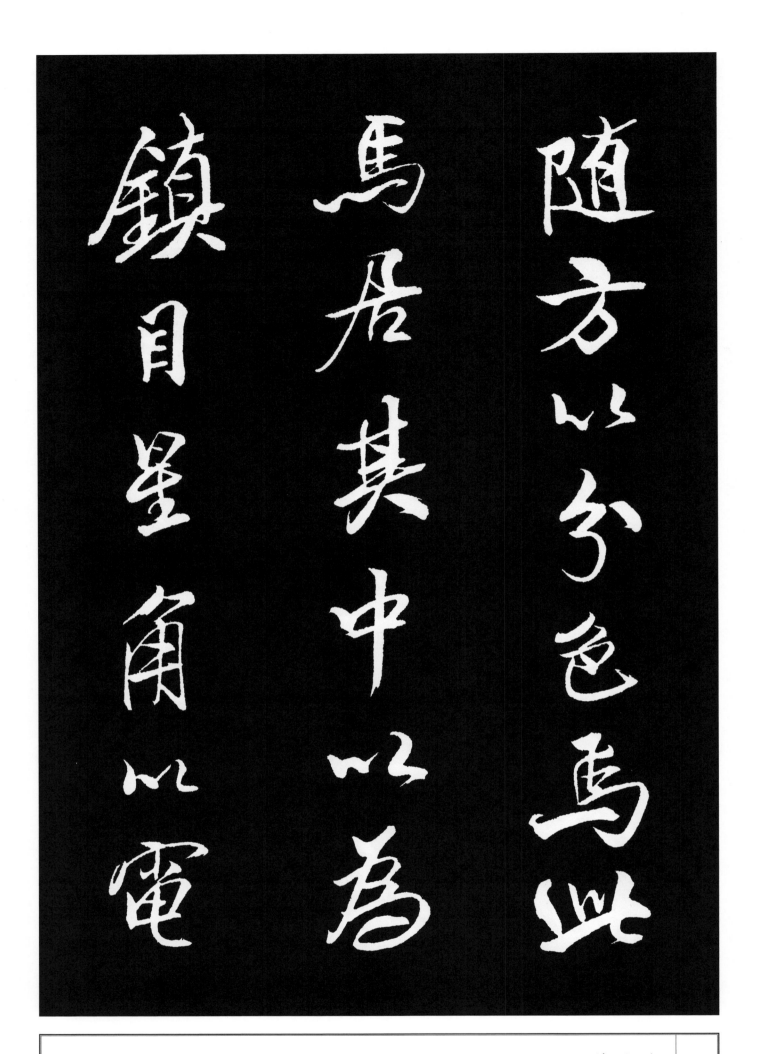

随方以分色焉此
马居其中以为
镇目星角以屯

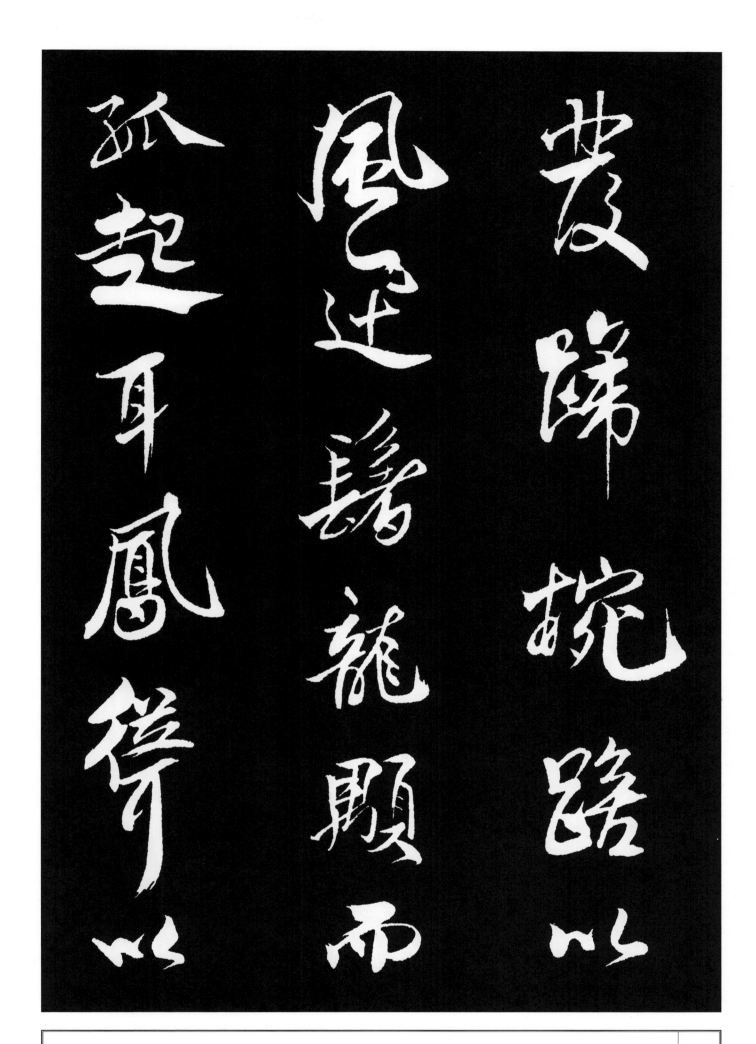

发蹄椀（踠）踣以
风迅鬐龙颙而
孤起耳凤耸以

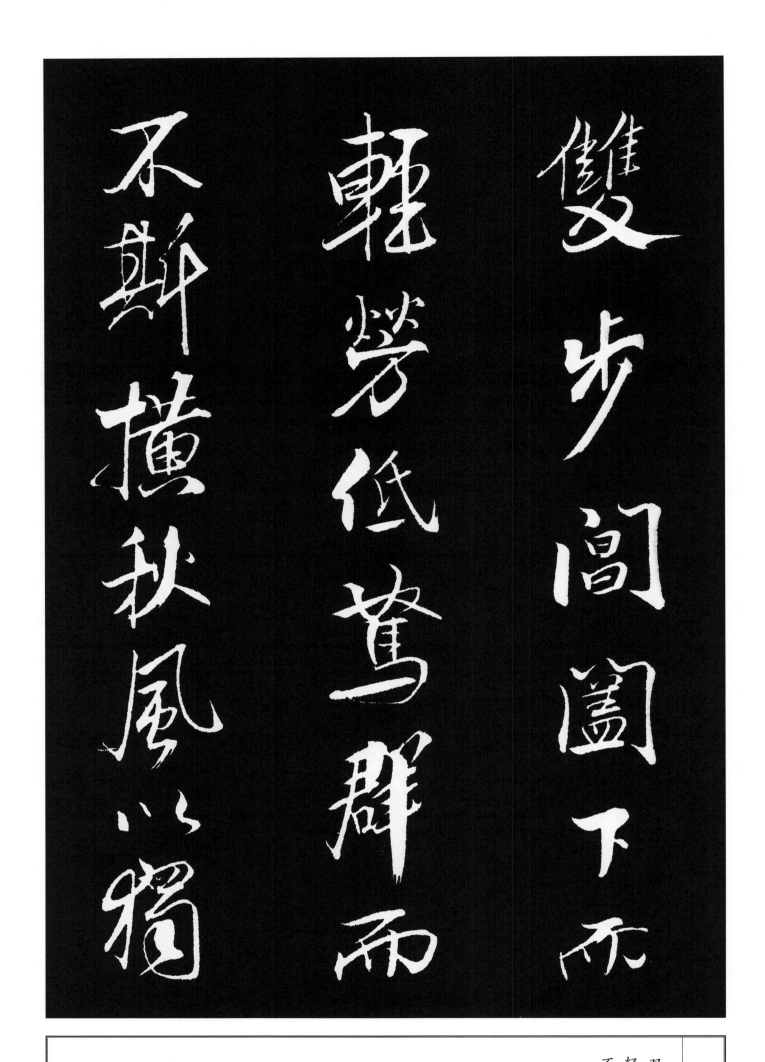

双步闾阓下而
轻劳低鹜群而
不斯横秋风以独

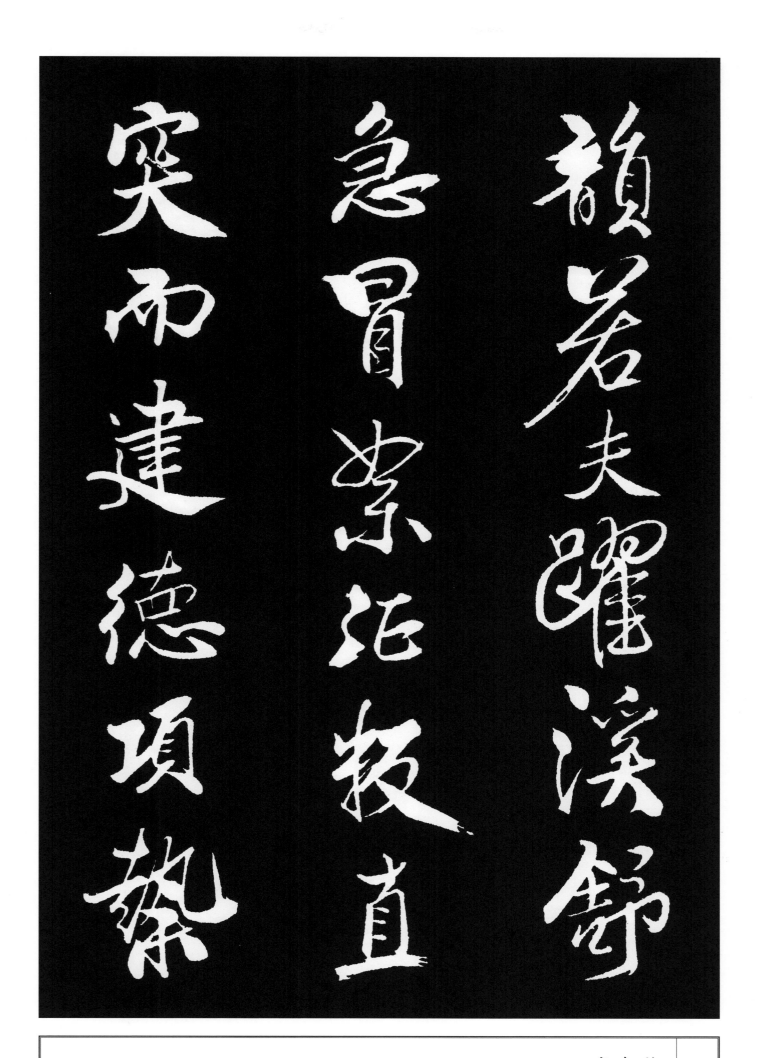

释 文

韵若夫跃溪舒
急冒絮征叛直
突而建德项絷

横驰则世充领
断咸绝材以比德
敢伺蹶以致吝

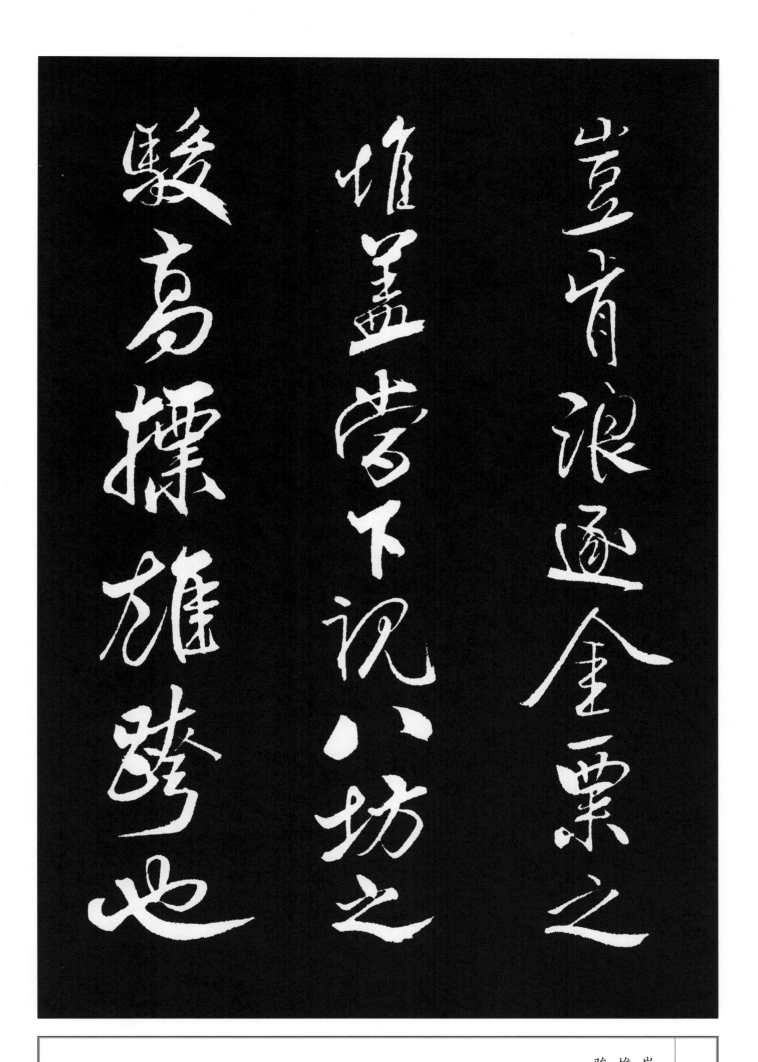

释文

岂肯浪逐金粟之
堆盖当下视八坊之
骏高标雄跨也

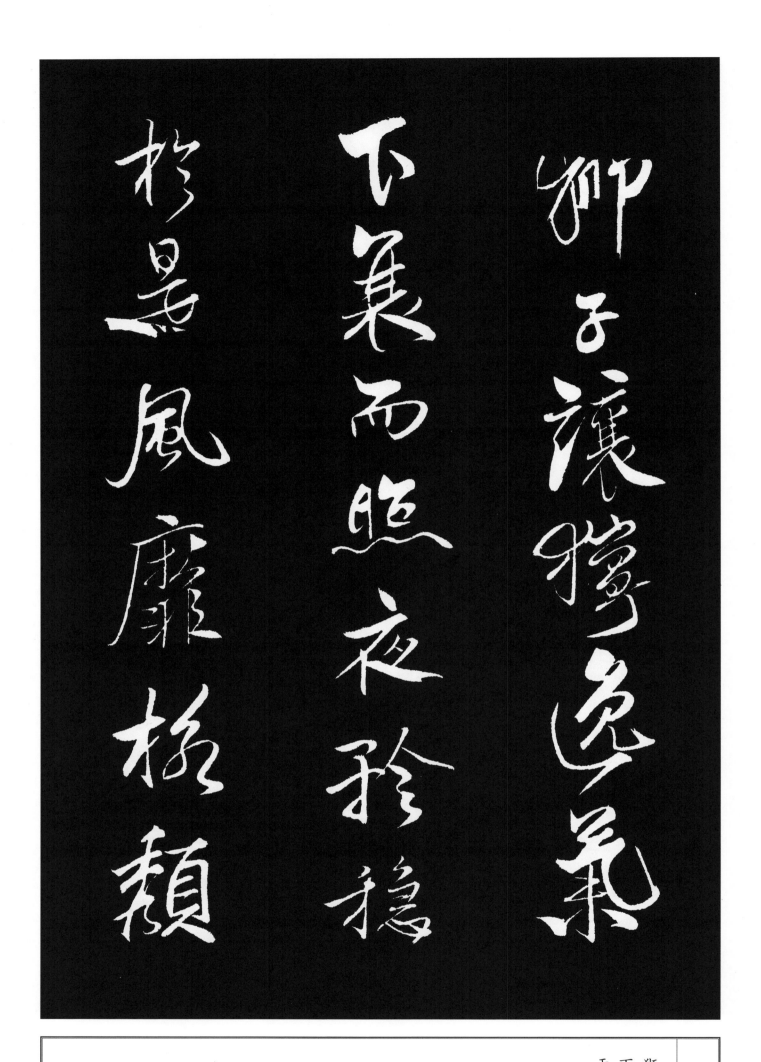

释文

狮子让狞逸气
下衰而照夜矜稳
于是风靡格颓

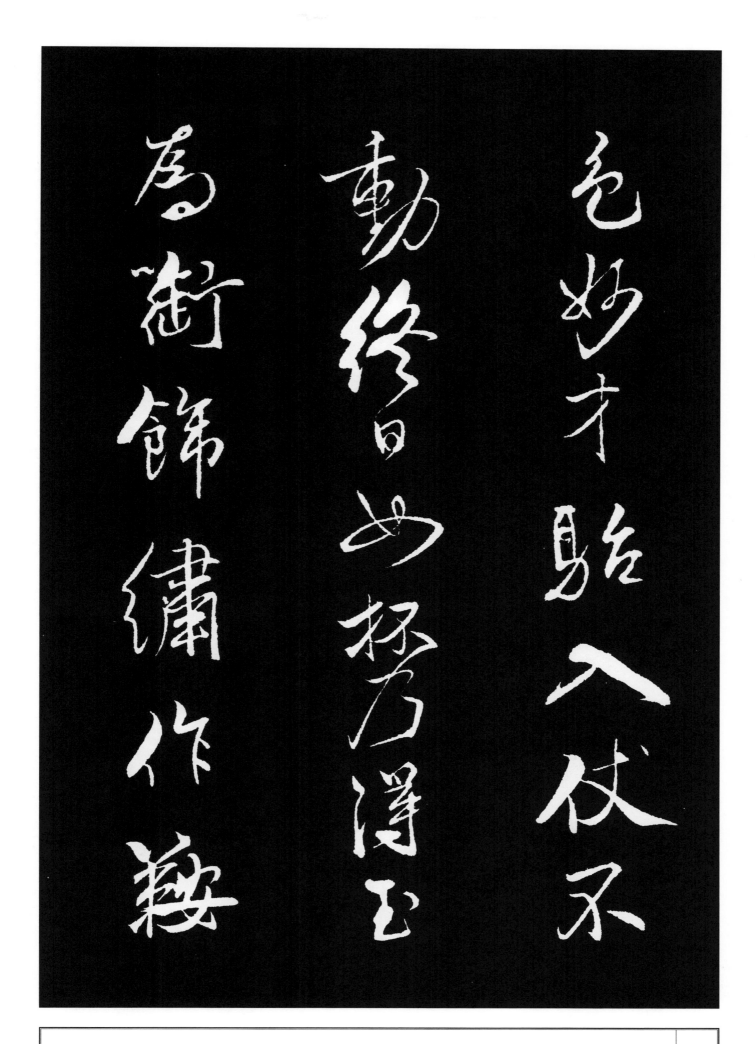

释　文

色妙才駘入仗不
动终日如抔乃得玉
为衔饰绣作鞍

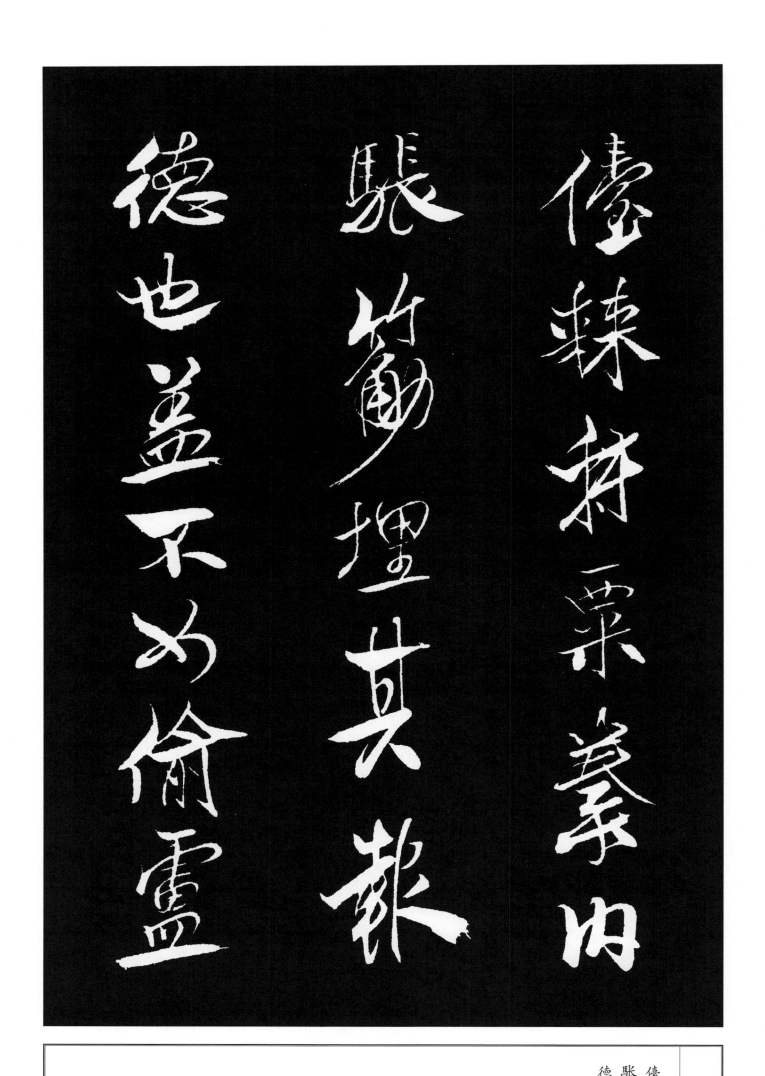

释文

�棘秣粟豢内
駃筋埋其报
德也盖不如偷卢

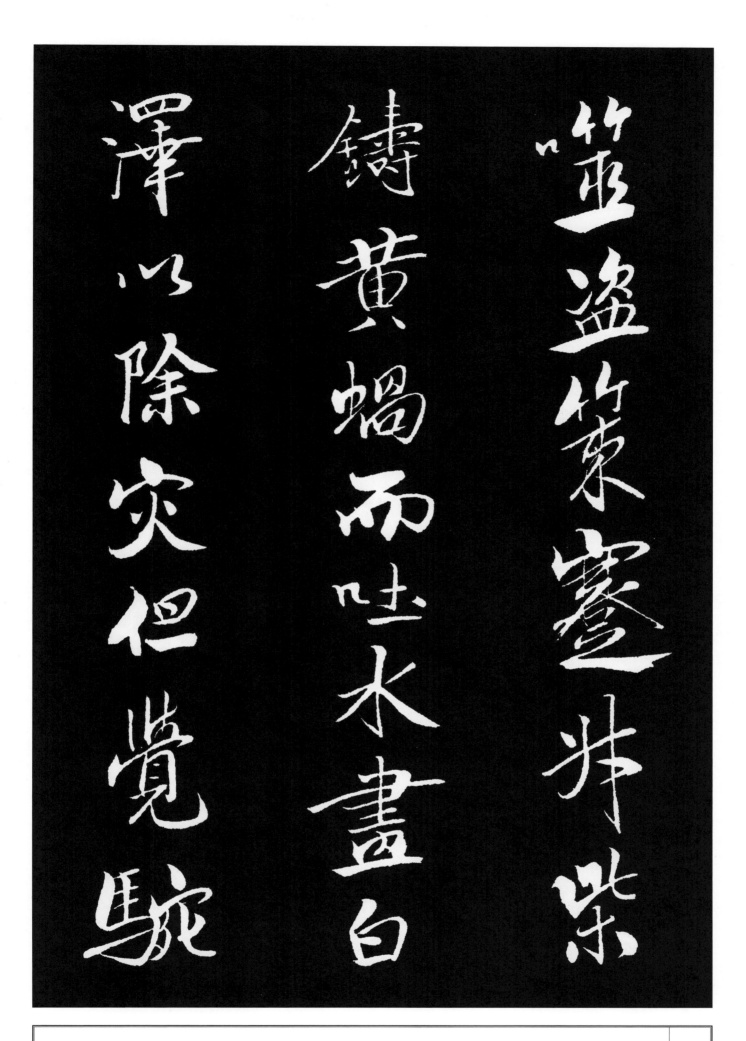

释文

噬盗策蹇升柴
铸黄蜗而吐水画白
泽以除灾但觉骇

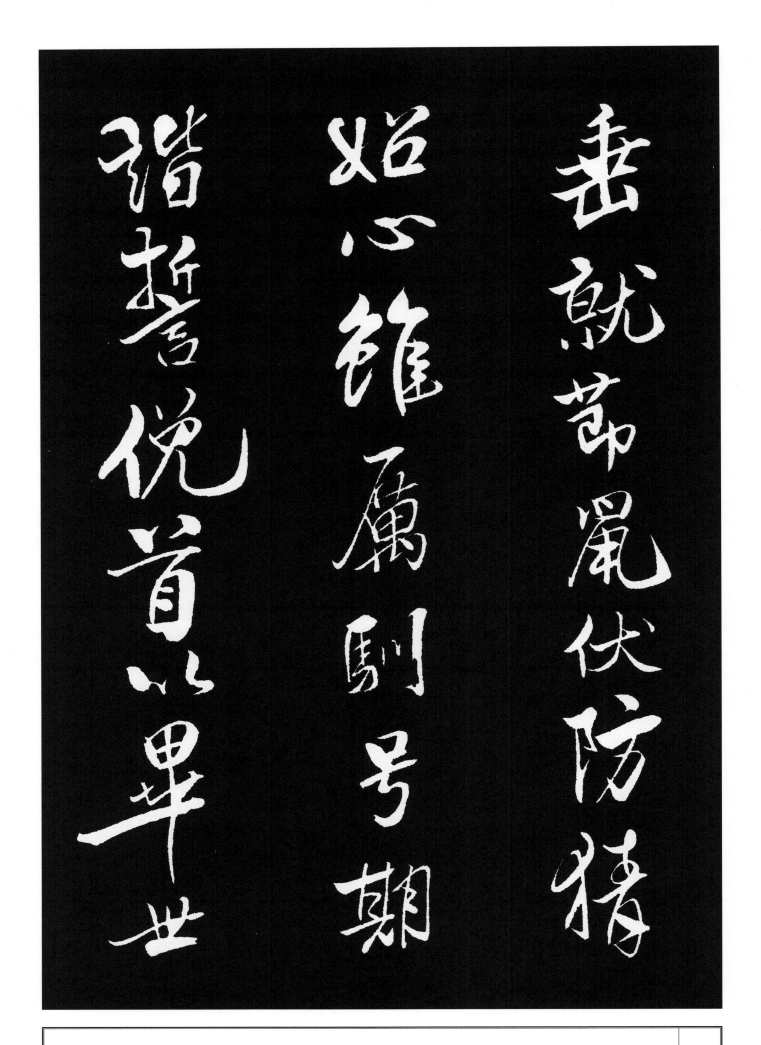

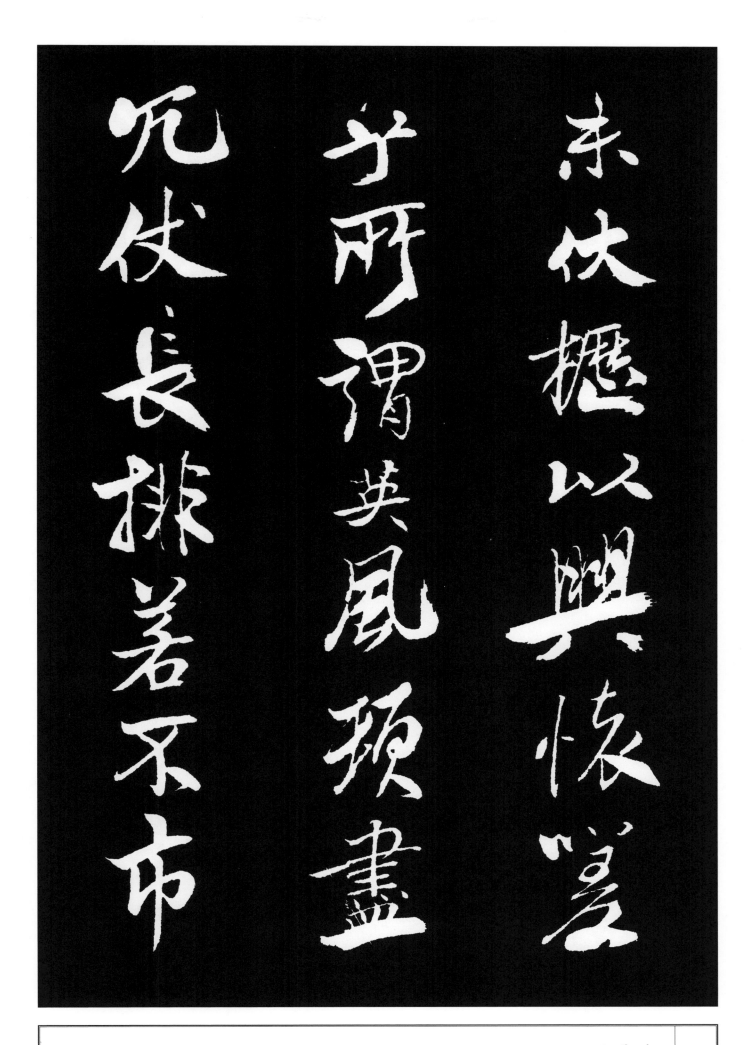

23

骏骨致龙媒如此
马者一旦
天子巡朔方升乔

释文

骏骨致龙媒如此
马者一旦
天子巡朔方升乔

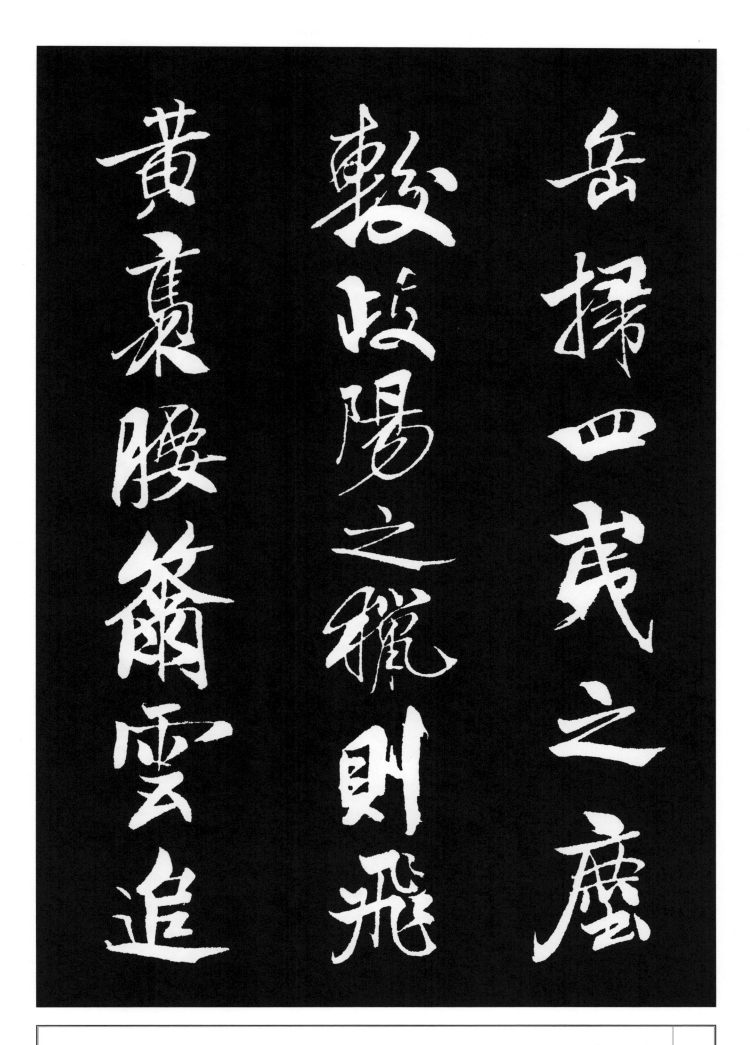

岳扫四夷之尘
较岐阳之猎则飞
黄裹腰笯云追

25

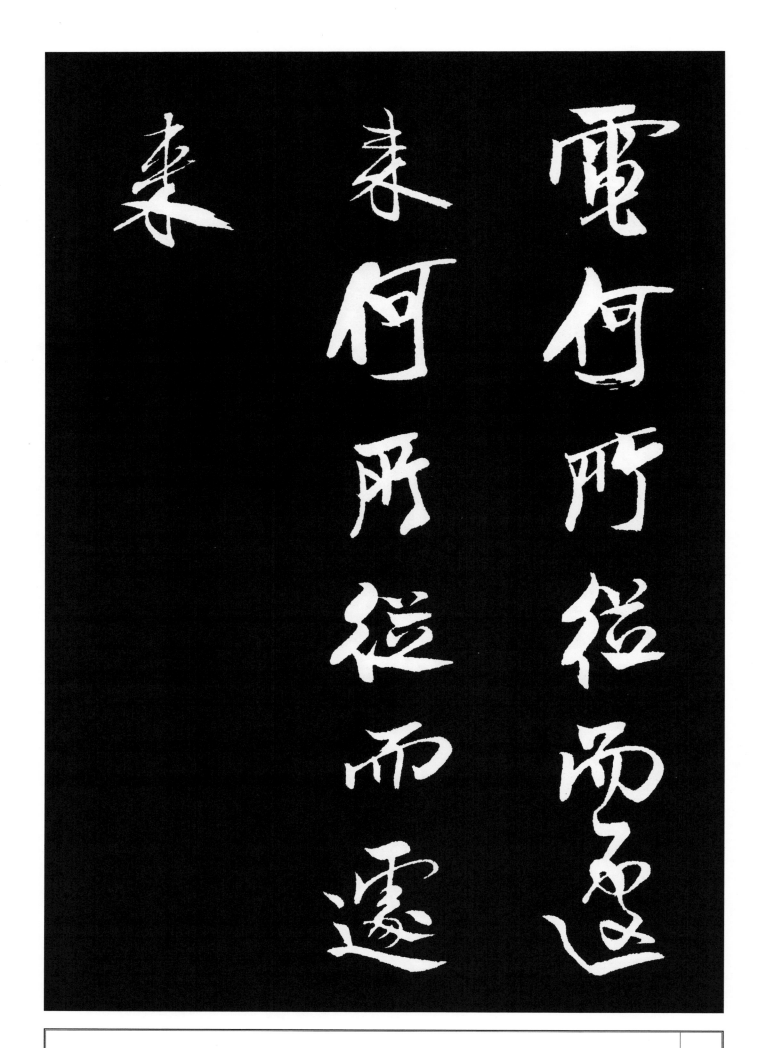

释 文

王铎跋

丙戌春过北海斋观米
海岳天马赋矫矫沉雄
变化于献之柳虞自
为伸缩观之不忍去噫
兵燹之余一时文献凋
剥乃董存此卷光怪陆
离不灭没于瓦砾物之
遭磨塞遇亨可胜叹耶
北海孙公雅嗜古博
遭磨塞遇之君子之堂逢北
海
通海岳何不幸出之象弭俊
戎行何幸出书经
摩其间乎哉予不意今
年
复见北海又复观海岳
及诸家字画畴谓予颠
沛后非幸欤孟津王铎

米芾《面谕帖》

蒙

面谕淅干具如後

恐公忙托鼎承

長洲縣西寺前僧

正寶月大師收翟院

深山水兩幀第二幀上

一

28

秀才跨马元要五千

释 文

秀才跨马元要五千
卖只着三千后来宝
月五千买了如肯辍
元直上增数千买取苏

释文

州州衙前西南上丁承
务家（是晋公绘像恩
泽）秀才丞相孙新自
京师出来有草书一
纸黄纸玉轴间道有数
小

真字注不識草字末
有來戲二字向要十五
千只着他十千遂不成
今知在如十五千肯告

買取更增三二千不妨

送果賣亦力一辭非願三二

不知好久

芾頓首句盡不可

买取更增三二千不妨

米芾《致伯修老兄尺牍》

丞果实亦力辞非愿非

愿

芾顿首启画不可

释文

知（不知好久）书则
十月丁君过
泗语与赵伯充云要与
人即是此物纸紫赤黄
色所注真字编草字

上有為人模墨透
即損痕末有二字
才功言
字也
念其直就本局虞候

上有为人模墨透
印损痕末有二字
来戏「才功言」字也
告留
念其直就本局虞候

拨供给办或能白
吾老友吴舍人差两介
送至此尤幸尤幸再此
芾顿首上

释 文

拨供给办或能白
吾老友吴舍人差两介
送至此尤幸尤幸再此
芾顿首上

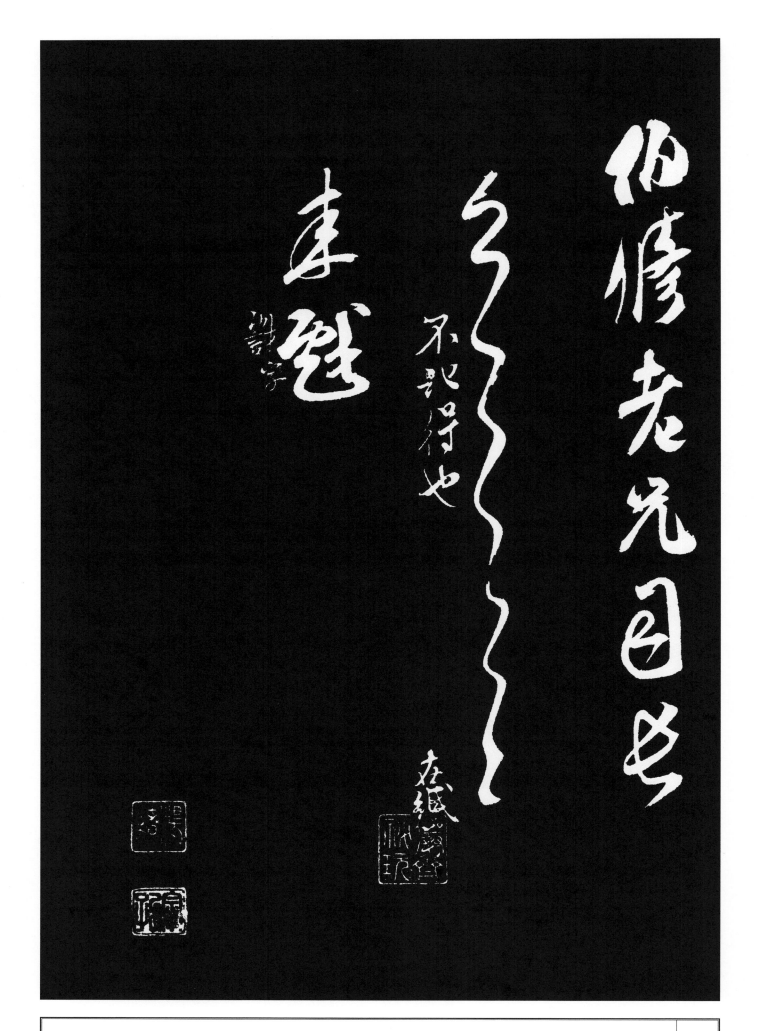

来戏「才功言」字
在纸尾
不记得也
伯修老兄司长

此晉紙式也可為之
越竹千杵裁出陶
竹乃復□□杵只如
此者乃佳耳老

释 文

米芾《晋纸帖》
此晋纸式也可为之
越竹千杵裁出陶
竹乃复不可杵只如
此者乃佳耳老

来失第三儿遂独
出入不得孤怀寥
落顿衰飒气血
非昔大儿三十岁治

来失第三儿遂独
出入不得孤怀寥
落顿衰飒气血
非昔大儿三十岁治

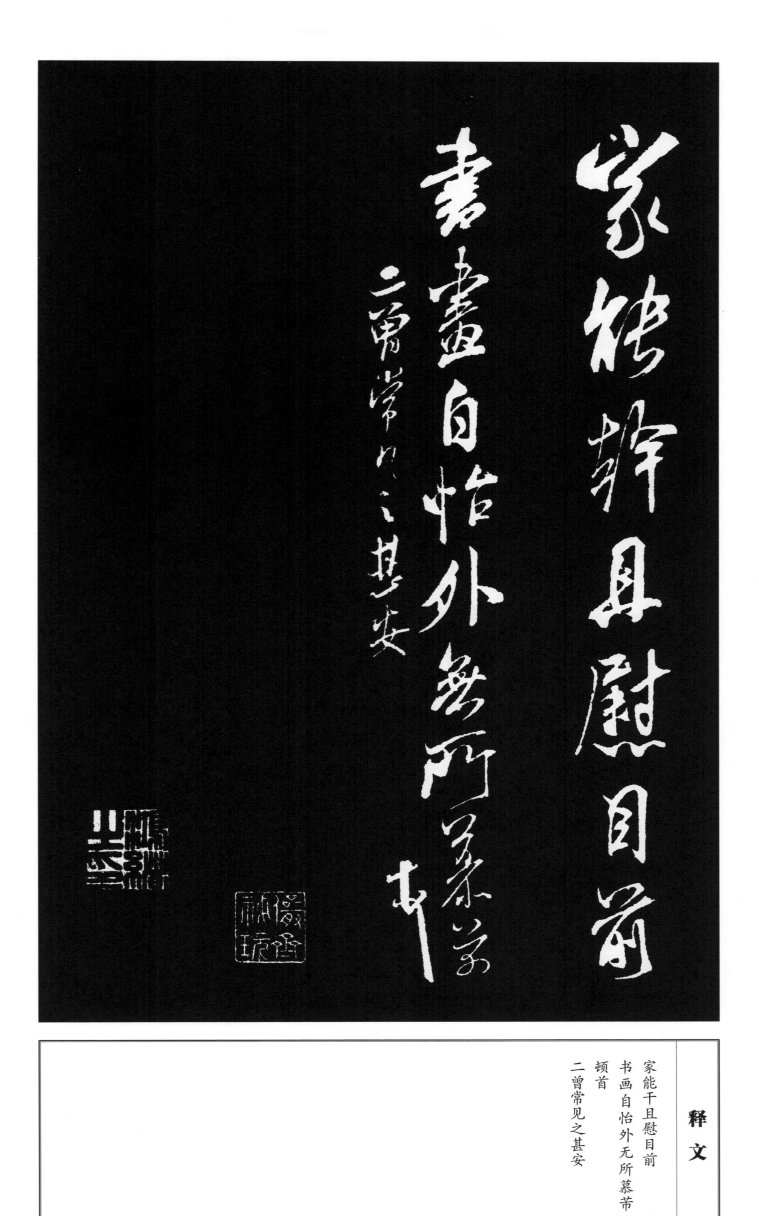

释 文

家能干且慰目前
书画自怡外无所慕芾
顿首
二曾常见之甚安

百五十千与宗正争取
苏氏王略帖（右军）
获之梁
唐御府跋记完备
黄秘阁知之可问也人
生

米芾《适意帖》

贵适意
吾友觊一玉格十五年
不入手一旦光照宇宙
巍峨至前去一百
碎故纸知他真伪且

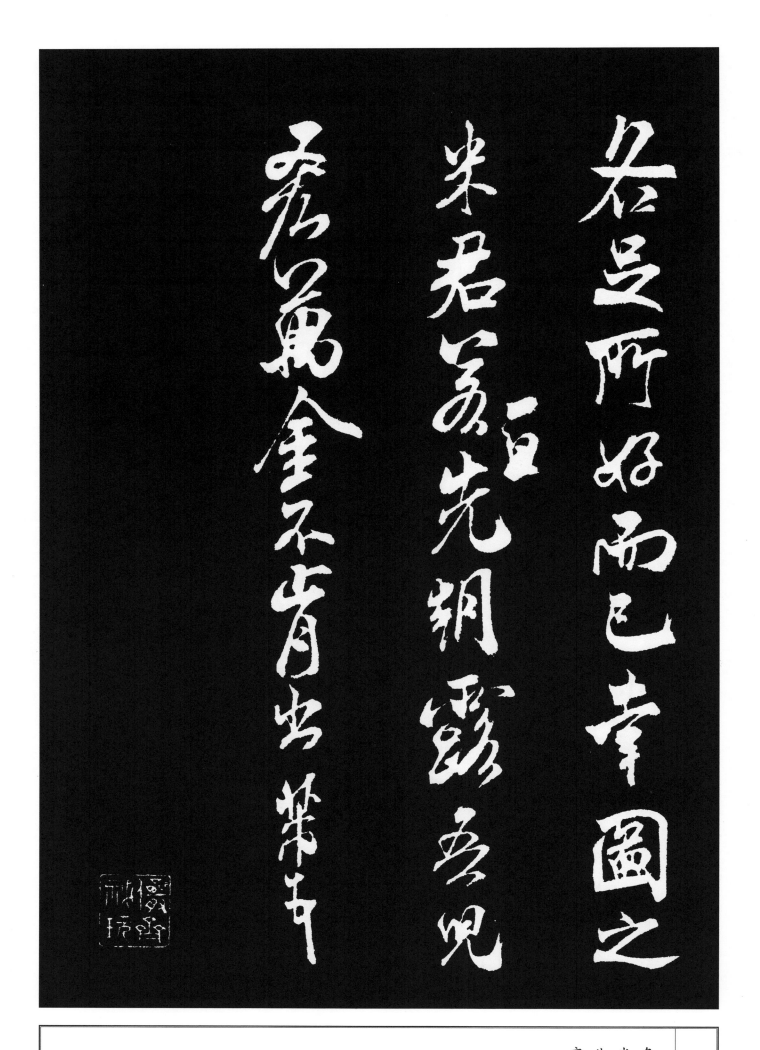

释文

各足所好而已幸图之
米君若一旦先朝露吾
儿
吝万金不肯出芾顿首

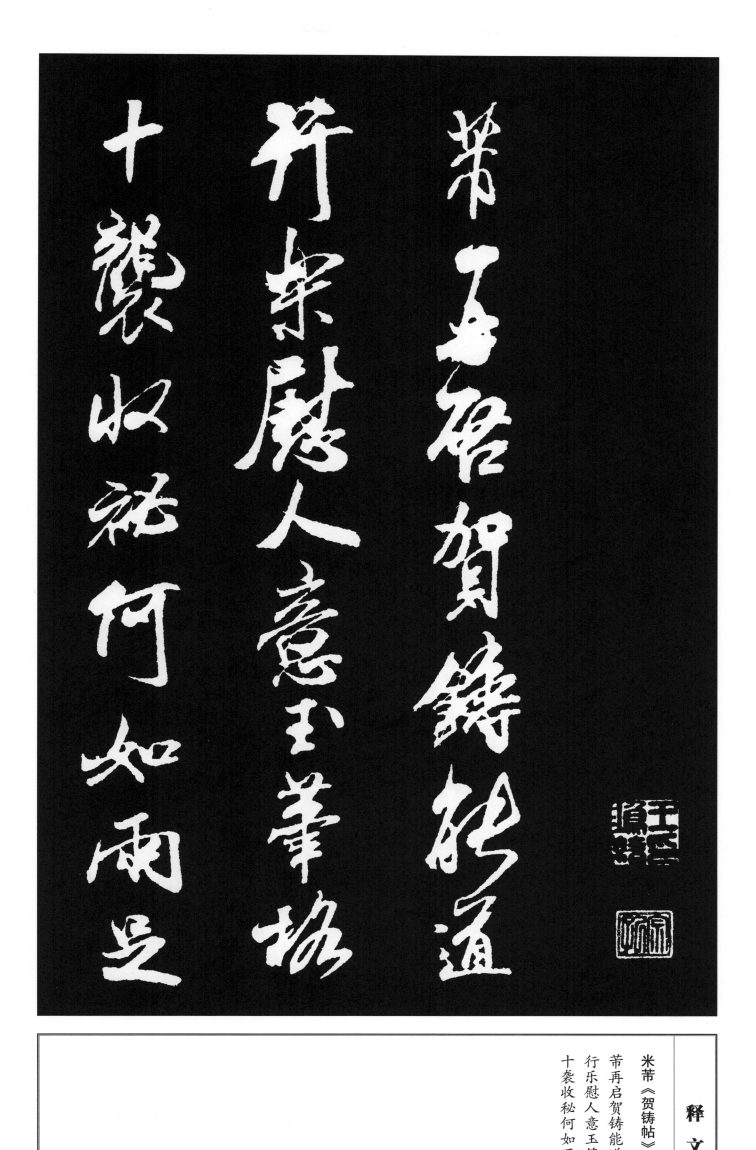

释文

米芾《贺铸帖》

芾再启贺铸能道
行乐慰人意玉笔格
十袭收秘何如两足

43

其好人生幾何各閑
其欲即有意一介的可
委者同去人付子敬
二帖来授玉格却付

释 文

其好人生几何各阔
其欲即有意一介的可
委者同去人付子敬
二帖来授玉格却付

一軸去足示俗目賀
見此中本乃云公所收
紙黑顯僞者此理如何
一決無惑芾再拜

释文

一轴去足示俗目贺
见此中本乃云公所收
纸黑显伪者此理如何
一决无惑芾再拜

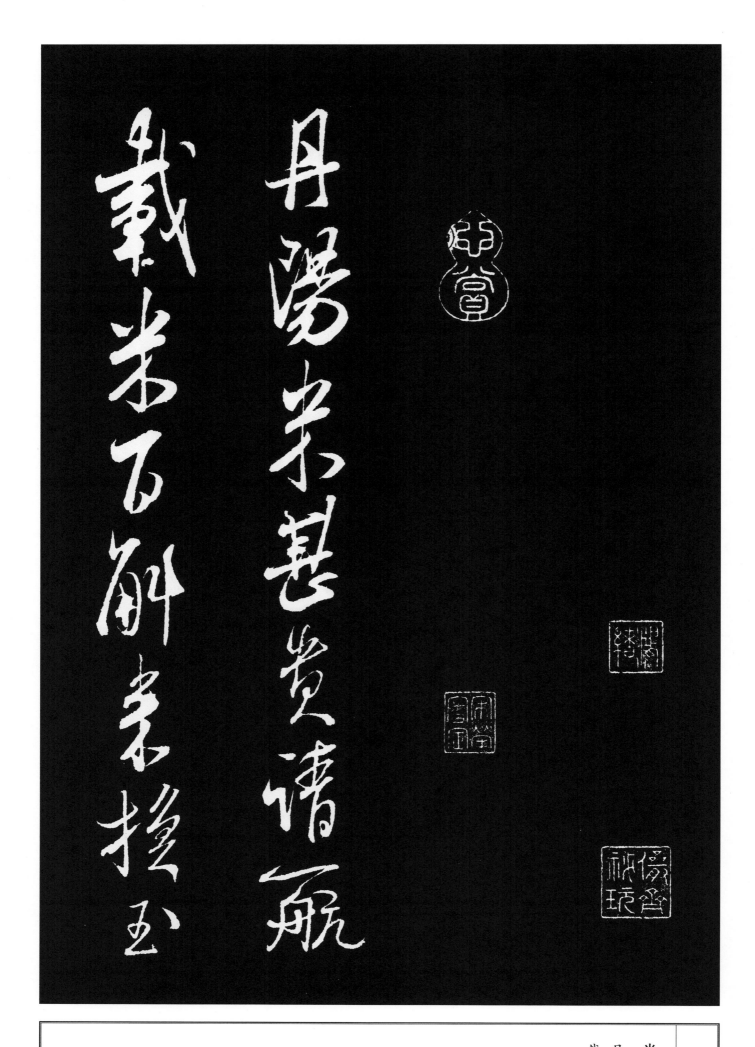

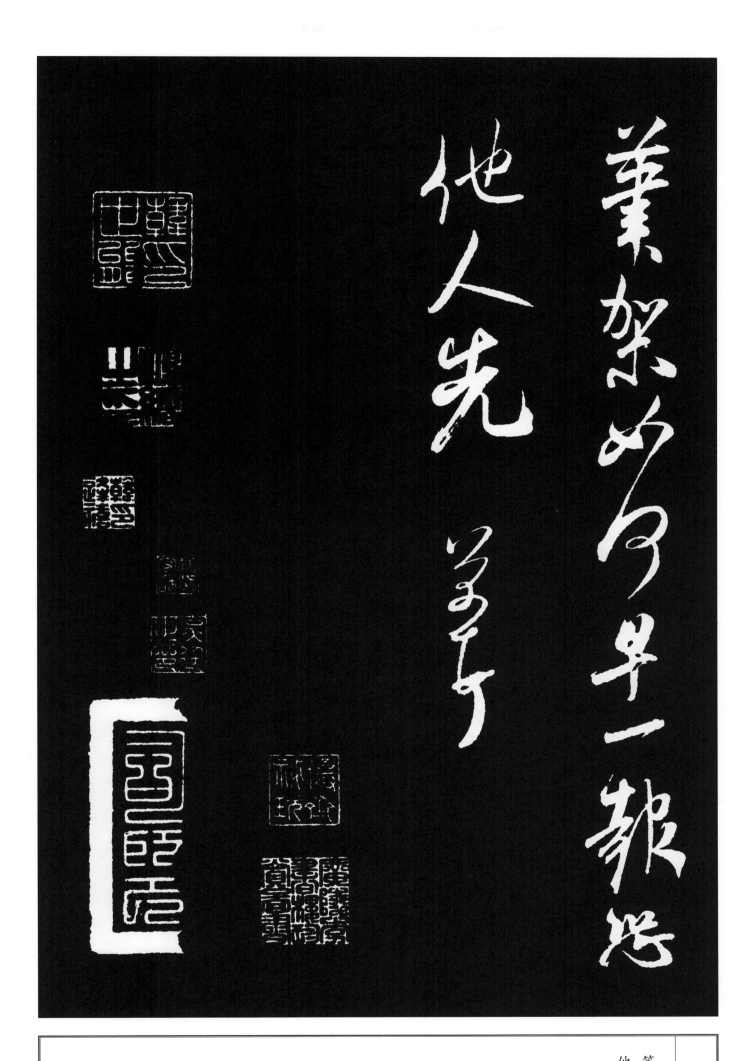

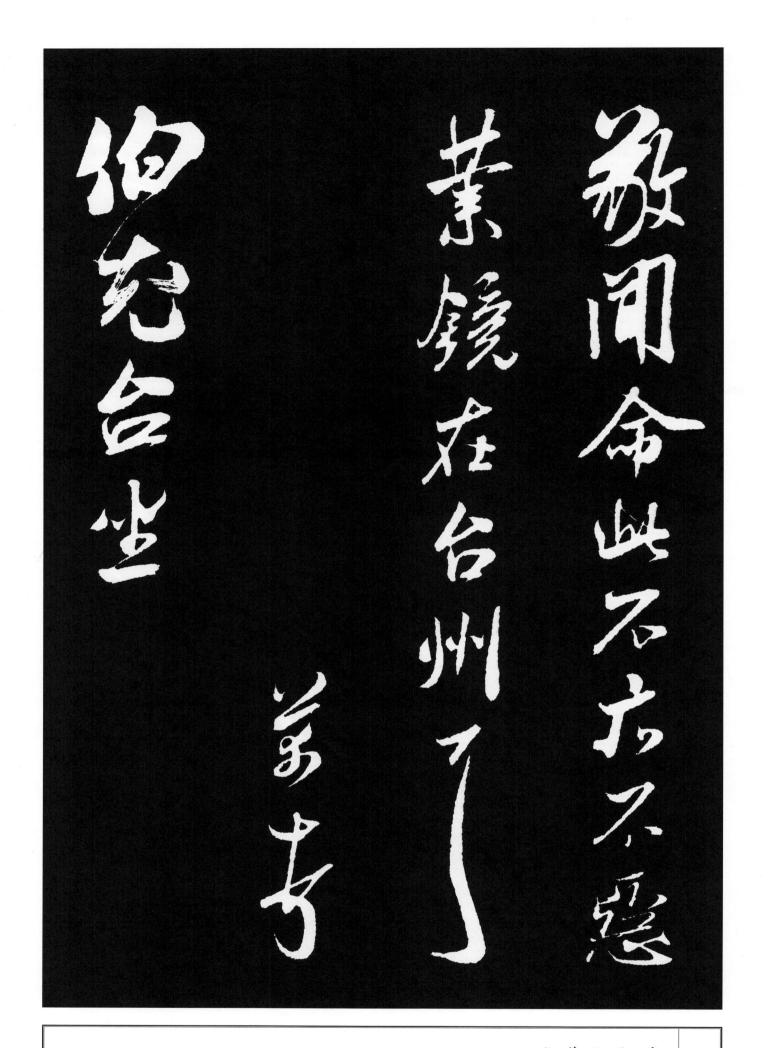

释 文

米芾《业镜帖》

敬闻命此石亦不恶
业镜在台州耳
芾顿首
伯充台坐

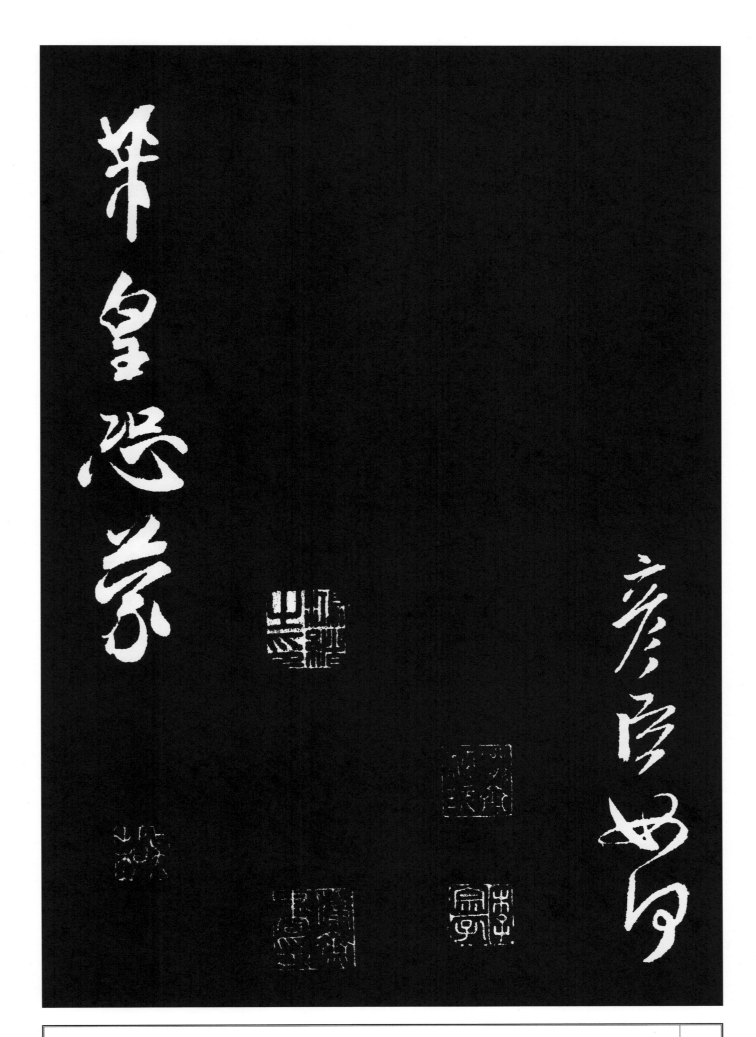

释 文

芾皇恐蒙

米芾《惠柑帖》

彦臣如何

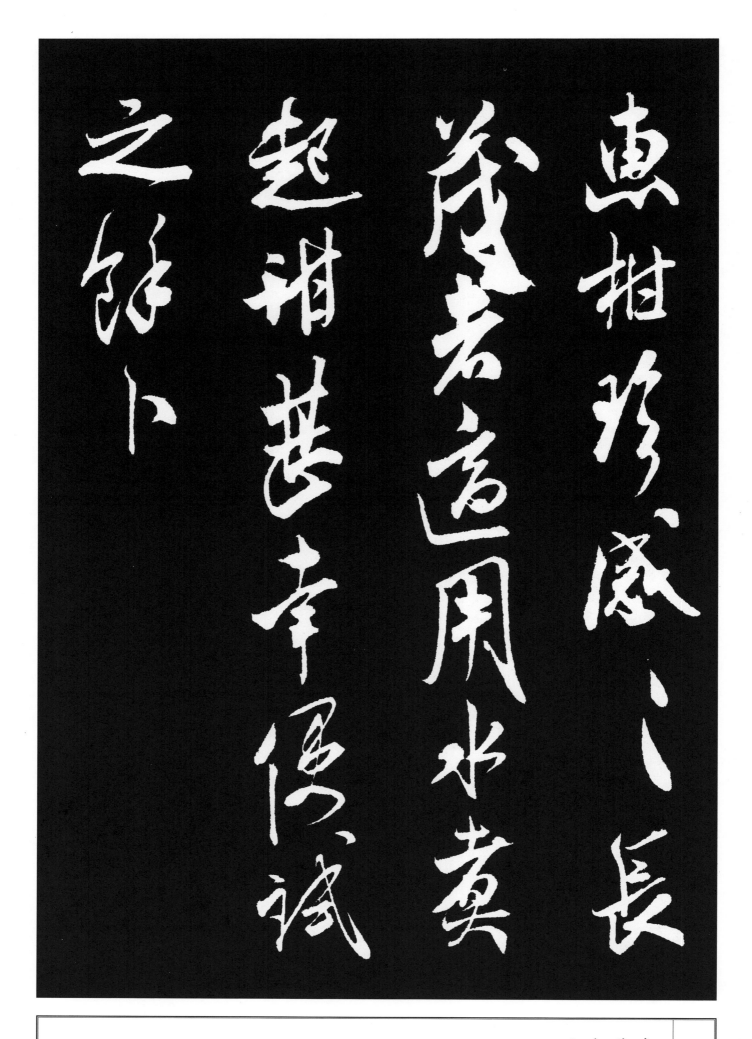

释文

惠柑珍感珍感长
茂者适用水煮
起甜甚幸便试
之余卜

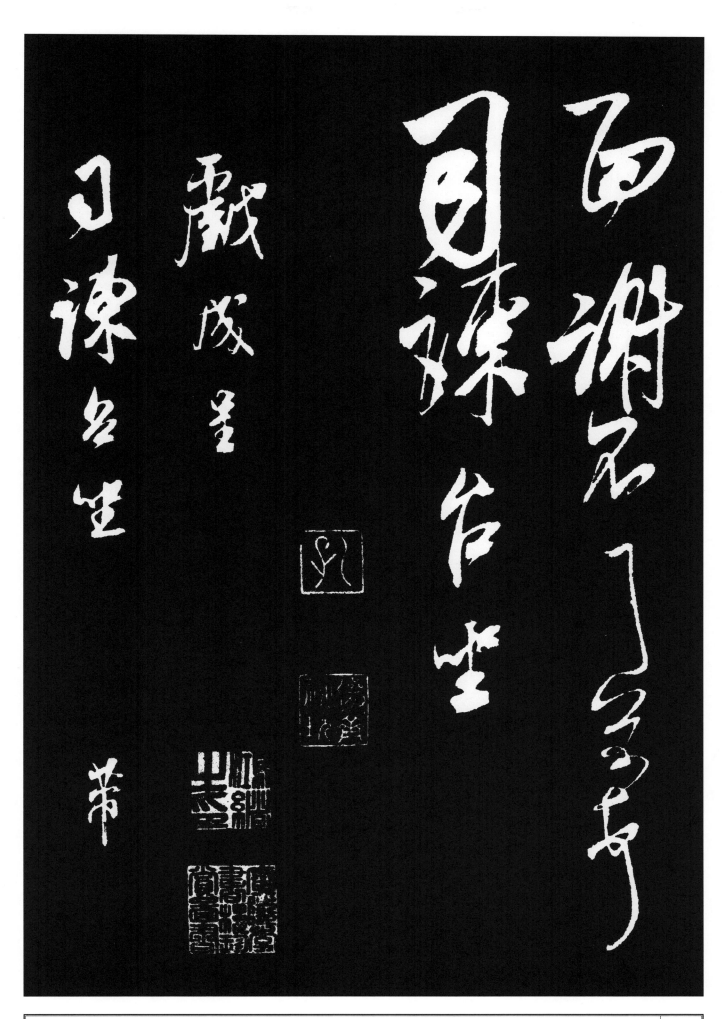

面谢不具芾顿首
司谏台坐
米芾《戏成诗帖》
戏成呈
司谏台坐　芾

51

我思岳麓抱黄阁飞泉

在半天落石鲸吐出湍一

里赤日雾起阴纷薄我曾

坐石浸足眠时项抵水

洗

背肩客时效我病欲死

释文

我思岳麓抱黄阁飞泉

元

在半天落石鲸吐出湍

一

里赤日雾起阴纷薄我

曾

坐石浸足眠时项抵水

洗

背肩客时效我病欲死

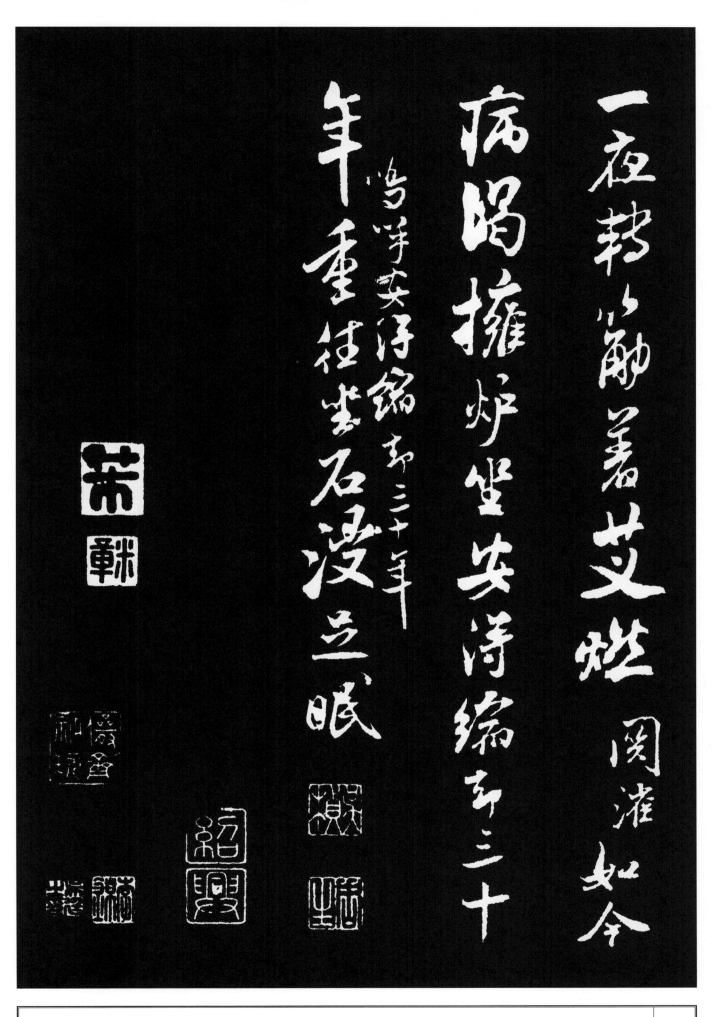

芾顿首再拜承
清问属邑捕蝗海
浦方暑恭惟

米芾《捕蝗帖》
芾顿首再拜承
清问属邑捕蝗海
浦方暑恭惟

劳神弊邑上赖
德芘幸无蝗生而雨
沾足必遂小丰闻海
境去弊境百里已上曾

有些小今已静尽亦
恐民讹不足信也近有
秋祭文上呈可
发笑鲁君素谤苐

有些小今已静尽亦
恐民讹不足信也近有
秋祭文上呈可
发笑鲁君素谤苐

释文

者与薛至亲一体加毁

辛

天恩旷荡尽赖

恩芘及此愧惕愧惕

芾皇恐
吴奕跋

米老书如天马脱御追
风逐电虽
不可范以驰驱之节要
自不妨痛
快朱文公评语也此帖
奔放不羁
以文公之言观之尤信
嘉靖壬午春三月书于
东庄竹下

长洲吴奕

此月增哀怀奈何奈何

念卿

不可居处比何似耿耿

力不次王羲之

释　文

长洲吴奕
米芾《临王羲之此月帖》
此月增哀怀奈何奈何
念卿
不可居处比何似耿耿
力不次王羲之

陆修正跋

此本视庆历大观中真
书诸刻家最为佳也丹山
奇隐居士
溽得之常置书筒中每
溽暑蒸润之月又加蜡
封裹其外
其保护甚于婴儿也时
取展玩则净拭几席而
对之或
讯其有宋人燕石之藏
居士因复之曰昔人论
右军书乐毅
论太史箴体皆正直有
忠臣烈士之象随所在
而有神物护

释文

持之也如辩才于兰亭殆逾性命况千余载之下宝玩尚无斁者余于此帖岂为过邪或者遂服其精鉴如此唯～而退居士因徵余言以志其意于後使其傳家者当知其所自者焉

旹洪武三十年春二月上澣吉日陆修正识

此君临本赞曰
右此月帖二十五字结法圆美遒逸而微有米家风疑为优孟抵掌卒惊楚王虎贲登筵蔡为不亡屈郸鄲胫步襄阳堂柔腕虚和役圆就方谁其最工米颠襄阳
世贞谨题

释文

王世贞跋

右此月帖二十五字结法圆美遒逸而微有米家风疑为此君临本赞曰优孟抵掌卒惊楚王虎贲登筵蔡为不亡屈郸胫步襄阳堂柔腕虚和役圆就方谁其最工米颠襄阳世贞谨题

持之也如辩才于兰亭殆逾性命况千余载之下宝玩尚无斁者余于此帖岂为过邪或者遂服其精鉴如此唯而退居士因徵余言以志其意于後使其傳家者当知其所自者焉时洪武三十年春二月上澣吉日陆修正识

此月帖王長公鑒為米家風良是非深
從書學者不能罪也世間無論有晉魏
幾人解識真唐隋當時薛米諸人掌
得見戒輩不至於詡若儕
甲戌仲秋望日莫是龍題

米芾頓首再拜

释文

莫是龙跋

此月帖王长公鉴为米
家风良是非深
于书学者不能辨也世
间无论有晋魏
几人解识真唐隋当时
薛米诸人第
得见我辈不至矜诩若
尔
甲戌仲秋望日莫是龙
题

米芾《通判帖》

芾顿首再拜

通判朝请明公阁下
比者
大旆行邑获望
颜色

释文

通判朝请明公阁下
比者
大旆行邑获望
颜色

許立
下風用是寒踪知所依
託稍暌
侍右詹系實深尋

許立
下风用是寒踪知所依
托稍暌
侍右詹系实深寻

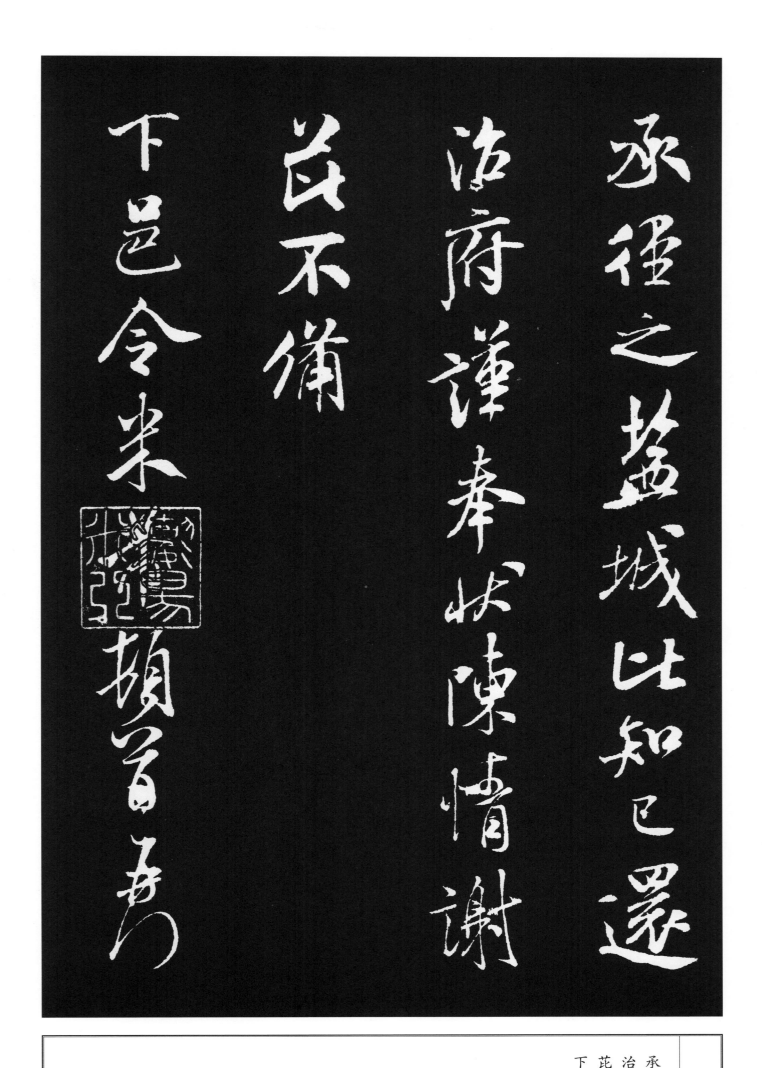

承径之盐城比知已还
治府谨奉状陈情谢
芘不备
下邑令米芾顿首再拜

通判朝请明公阁下

右唐殷令名书头陁寺
碑齐王
简栖所撰录于文选令名
之子
仲容官礼部郎据法书
要录云

仲容奕世工书精妙旷
古令名
尝书济度寺额后代程
式父
开山也武德中为尚书
故阙山
字而李氏讳不及淳旦
照基诵者
正在贞观永徽间跋尾
书惟则

者集賢待制史惟則小印澒
字即唐相晉國忠獻韓公所
寶書也元祐戊辰集賢林舍
人招爲茗雪之游九月二日道吳
門以王維畫古帝王易于龍圖

释文

者集贤待制史惟则小
印澒
字即唐相晋国忠献韩
公所
宝书也元祐戊辰集贤
林舍
人招为茗雪之游九月
二日道吴
门以王维画古帝王易
于龙
图

阁待制俞献可字昌言之孙

彦文翌日与丹徒葛藻字季

忱拾阅审定五日吴江籛舟垂

虹亭题襄阳米黻秘玩真蹟

芾顿首启襄老

释文

阁待制俞献可字昌言
之孙
彦文翌日与丹徒葛藻
字季
忱检阅审定五日吴江
叙舟垂
虹亭题襄阳米黻秘玩
真迹
米芾《衰老帖》
芾顿首启衰老

今所弃蒙□節翌日
欲拜
謝憲
大君子訝其情文
欽向欽向晴和起居何

人所弃蒙□节翌日
欲拜
谢虑
大君子讶其情文
钦向钦向晴和起居
何

如想
□检已了来日欲屈
节华同
彦勉家庖早饭
不审

肯顧否謹具啟不
備荼頓首再
提刑殿院節下

快馬斫陣屈曲隨人

肯顾否谨具启不
备荼顿首再拜
提刑殿院节下
乾隆帝跋
快马斫阵屈曲随人

图书在版编目（ＣＩＰ）数据

钦定三希堂法帖 . 十五 / 陆有珠主编 . -- 南宁 : 广西
美术出版社 , 2023.12

ISBN 978-7-5494-2718-5

Ⅰ . ①钦… Ⅱ . ①陆… Ⅲ . ①行书—法书—中国—明
代 Ⅳ . ① J292.21

中国国家版本馆 CIP 数据核字（2023）第 214125 号

钦定三希堂法帖（十五）

QINDING SANXITANG FATIE SHIWU

主　　编：陆有珠

编　　者：陆有豪

出 版 人：陈　明

责任编辑：白　桦

助理编辑：龙　力

装帧设计：苏　巍

责任校对：卢启媚　　王雪英

审　　读：陈小英

出版发行：广西美术出版社

地　　址：广西南宁市望园路 9 号（邮编：530023）

网　　址：www.gxmscbs.com

印　　制：南宁市和诚印务有限公司

开　　本：787 mm × 1092 mm　1/8

印　　张：9.25

字　　数：92 千字

出版日期：2024 年 1 月第 1 版第 1 次印刷

书　　号：ISBN 978-7-5494-2718-5

定　　价：52.00 元